명문당 서첩
19

申師任堂의 草蟲圖와 草蟲帖

鴻山 全圭鎬 編譯

〈소년 판관〉

원래 필자는 서예가이고 한문학자인 관계로, 우리 조선의 인물로 서예를 잘 쓴 사람의 글씨는 서첩書帖으로 만들어서 후학들이 이 서첩을 보고 글씨를 배울 수 있도록 하고 있으니, 지금까지 《추사첩》 4권, 《다산행초첩》 1권, 《광개토대왕비첩》 1권, 《영종동궁 일기 초서첩》 1권 등을 서첩으로 만들어서 시중에서 판매하게 한 경험이 있고, 이번에 《신사임당의 초서와 초충첩》을 출판하게 되어서 기쁜 마음 그지없다. 겸하여 드릴 말씀은 매번 위에 열거한 서첩들을 출판하도록 도와주시는 도서출판 명문당 김동구 사 장님께 심심한 감사의 마음을 전한다.

2024년 2월 20일 순성재循性齋에서 홍산鴻山 전규호全圭鎬는 삼가 기록하였다.

4

선비행장先妣行狀 이율곡李栗谷

자당慈堂(사임당)의 휘諱(이름)는 모某이니, 진사 신공申公(申命和)¹의 둘째 딸이다.

어렸을 때에 경서에 통달하고 속문屬文(문장을 지음)에 능했으며 붓글씨를 잘 썼고, 또한 바느질을 잘하더니, 이내 자수를 놓음에 이르러서도 정묘하지 않음이 없었으며, 여기에 더하여 천품이 온아하고 지조는 정결하였으며, 거동은 고요하고 처리하는 일은 자세하였으며, 말은 적게 하고 행동은 근신하였으며, 또한 스스로 겸손하였으니, 이에 신공(친정아버지)이 사랑하고 또한 소중하게 여겼다.

성품 또한 순수하고 효성스러웠으니, 부모님이 병환에 있으면 얼굴빛은 반드시 근심스러운 빛을 보였으며, 병환이 나으면 안색이 처음으로 회복하였다.

이미 가군家君(율곡의 부친)께 시집가니, 진사공이 가군家君(남편 이원수공)에게 말하기를, "나는 딸이 많은데, 다른 딸은 집을 떠나 시집갔으니, 나는 그리워하지 않거니와, 자네의 처는 나의 곁을 떠나지 않으려고 한다."고 하였다.

신혼이 오래되지 않아서 진사께서 돌아가셨고, 상복을 다 입은 뒤에 신부의 예로 시어머니 홍씨를 한성에서 뵙고 몸은 망령되게 움직이지 않았고, 말씀은 망발하지 않으셨다.

하루는 일가 친척이 모인 연회에, 여자 손님들은 모두 담소하였고 어머니께서는 잠잠히 그 가운데에 앉아있었는데, 홍씨가 지목하여 말하기를,

"신부는 어찌 말이 없는가!"

1 신명화申命和: 자는 계흠季欽, 호는 송정松亭. 고려 때의 공신 신숭겸申崇謙의 후손이다. 증조는 문희공文僖公 신개申槩, 할아버지는 신자승申自繩, 아버지는 신숙권申叔權, 어머니는 남양홍씨이다. 부인은 이사온李思溫의 딸 용인이씨이다. 아들이 없고 딸만 다섯을 두었는데, 첫째는 장인우張仁友의 부인, 둘째는 이원수李元秀의 부인인 신사임당申師任堂, 셋째는 좌찬성 홍호洪浩의 부인, 넷째는 습곡 권화權和의 부인, 다섯째는 이주남李冑男의 부인이다. 1476년(성종 7)에 태어났으며, 어려서부터 글 읽기를 즐겨하고 선악善惡을 권계勸戒하였다. 1516년(중종 11)에 진사에 입격하였다. 중종 때의 신진사류新進士類인 기묘명현己卯名賢의 한 사람이었으며, 연산군 때 부친상을 당하자 단상법에 반대하여 3년간 시묘살이를 하며 극진히 상례를 마쳤다. 현량과로 천거되었으나 거절하고 관직에 나가지 않았다. 1522년(중종 17)에 세상을 떠났다.

고 하니, 이내 무릎을 꿇고 말하기를,

"여자인 저는 문밖에 나가지 않아서 하나도 본 것이 없었으니, 무슨 말을 합니까!"

고 하니, 함께 앉아 있는 모든 여인들이 부끄러워하였다.

慈堂諱某。進士申公第二女也。幼時。通經傳。能屬文。善弄翰。又工於針綫。乃至刺繡。無不得其精妙。加以天資溫雅。志操貞潔。擧度閒靜。處事安詳。寡言愼行。又自謙遜。以此申公愛且重之性又純孝。顏色必戚。疾已復初。旣適家君。進士語家君曰。吾多女息。他女則雖辭家適人。吾不戀也。若子之妻則不使離我側矣。新婚未久。進士卒。喪畢。以新婦之禮。見姑洪氏于漢城。身不妄動。言不妄發。一日宗族會宴。女客皆談笑。慈堂默處其中。洪氏指之曰。新婦盍言。乃跪曰。女子不出門外。一無所見。尙何言哉。一座皆慙

뒤에 어머니께서 임영臨瀛(강릉)에 귀녕歸寧2하고 돌아올 때에 자친慈親(사임당의 어머니)과 눈물로 이별하고 행차가 대관령의 반정도에 이르러서 북평을 바라보면서 백운白雲의 생각3을 견디지 못하고 발걸음을 멈추고 한참 있다가 슬프게 눈물을 흘리고 시를 읊었으니,

慈親鶴髮在臨瀛 /강릉에 계신 어머니 머리는 하얀데
身向長安獨去情 /나는 홀로 서울로 간다네
回首北邨時一望 /북촌에 머리 돌려 때때로 바라보는데
白雲飛下暮山青 /저문 산 푸른 곳에 흰 구름4이 내려오네.

2 귀녕歸寧: 시집간 딸이 친정에 가서 어버이를 뵘.

3 백운白雲의 생각: 당나라 고종 때에 명신인 적인걸이 모함을 받아 병주에 좌천되었을 때에, 그의 부모는 하양의 별업別業에 머물고 있었다. 태항산에 올라 흰 구름이 두둥실 떠있는 것을 보고 "저 구름 아래에 부모님이 계시겠지."라고 했다. 이를 망운지정望雲之情이라고도 한다. 《구당서舊唐書, 권 89 적인걸열전》.

4 흰 구름: 고향의 어버이를 생각하며 그리워함을 말한다. 남조南朝 제齊나라 시인 사조謝脁의 〈배중군기실사수왕전拜中軍記室辭隨王箋〉 시에 "흰 구름은 하늘에 떠있건만, 용문 땅은 보이지 않네.〔白雲在天, 龍門不見.〕"라는 구절에서 유래한 것이다.

서울에 이르러서 수진방壽進坊에서 살았는데, 당시 홍씨(시어머니)는 연로하여 신축년부터 가사를 돌보지 못하였다. 이에 어머니께서 총부家婦[5]의 일을 맡아 하셨고, 부친께서는 성품이 척당偶儻[6]하여 집안일을 하지 않았으니, 집안은 자못 가난하였다. 이에 어머니께서 절약하면서 위 어른을 공양하고 아랫사람을 양육하였으며, 모든 일에 자신의 마음대로 하는 일이 없었으니, 반드시 시어머니인 홍씨께 고告하였다. 일찍이 희첩姬妾(첩)을 꾸짖지 않았으며, 말씀은 반드시 따뜻하게 하고 얼굴빛은 반드시 온화하였으며, 가군家君께서 옳을 것이 있을 것 같으면 반드시 규간規諫[7]하였고, 자녀들이 허물이 있으면 반드시 경계하였으며, 좌우에 있는 사람들이 죄가 있으면 반드시 꾸짖으니, 노비들이 모두 공경하면서 환심을 얻으려고 하였다.

어머니께서는 평일에 항상 강릉을 생각하시었고 야반夜半의 인적이 고요할 때에는 반드시 눈물을 흘리었으며, 혹은 새벽까지 자지 않으셨다.

하루는 친척의 어른인 심공의 시녀들이 와서 거문고를 타니, 어머니께서 듣고 눈물을 흘리면서 말씀하시기를,

"거문고 소리가 그리운 사람을 생각하게 한다."

고 하시니, 모든 좌중이 슬퍼하였는데, 그러나 그 의미를 깨닫지 못하였다. 또한 일찍이 부모님을 생각한 시가 있었으니 그 구절에서 말하기를,

夜夜祈向月 /밤마다 달을 향해 비옵나니,
願得見生前 /어머님을 생전에 보기를 원합니다.

고 하였으니, 대개 그 효심은 하늘에서 낸 것이었다.

後慈堂歸寧于臨瀛. 還時. 與慈親泣別. 行至大嶺半程. 望北坪不勝白雲之思. 停驂良久. 悽然下淚. 有詩曰. 慈

5 총부家婦: 종가의 맏며느리.

6 척당偶儻: 뜻이 크고 기개가 있어 남에게 매이지 않음.

7 규간規諫: 옳은 도리로써 임금이나 웃어른의 잘못을 고치도록 말함.

親鶴髮在臨瀛。身向長安獨去情。

回首北邨時一望。白雲飛下暮山靑。到漢城。居于壽進坊。時洪氏年老。時辛丑

歲。不能顧家事。慈堂乃執家婦之道。家君性倜儻。不事治産。家頗不給。慈堂能以節用。供上養下。凡事無所自擅。

必告于姑。於洪氏前。未嘗叱姬妾。侍婢皆名姬妾。言必以溫。色必以和。家君幸有所失。則必規諫。子女有過則戒

之。左右有罪則責之。臧獲皆敬戴之。得其歡心。慈堂平日常戀臨瀛。中夜人靜時。必涕泣。或達曙不眠。一日有戚

長沈公侍姬來彈琴。慈堂聞琴下淚曰。琴聲感有懷之人。舉座愀然。而莫曉其意。又嘗有思親詩。其句曰。夜夜祈

向月。願得見生前。蓋其孝心出於天也。

어머니께서는 홍치弘治 갑자년(1504) 음력 10월 29일에 임영臨瀛(강릉)에서 출생하고 가정嘉靖 임오년

(1522)에 가군家君(李元壽)께 출가하였으며, 갑신년(1524)에 서울에 이르렀다. 그 뒤에 혹 강릉에 돌아갔고 혹

은 봉평蓬坪에서 살았으며, 신축년(1541)에 서울에 돌아왔다.

경술년(1550) 여름에, 부친께서 수운판관水運判官에 제수되었고 신해년(1551)에 삼청동의 우사寓舍로 옮겼

으며, 그해 여름에 가군께서 조운漕運의 일로 관서關西로 향하였고 아들 선璿과 이珥(율곡)가 모시고 갔다.

이때에 어머니께서 편지를 물가에 있는 가게에 보냈는데, 눈물을 흘리며 쓰신 서신이었으니, 사람들은 모두 그

뜻을 알지 못하였다. 5월에, 조운漕運의 일이 끝났고, 부친께서는 배를 타고 서울로 향하여 아직 도착하지 않았는

데, 어머니께서는 병에 걸려서 겨우 2, 3일 만에 문득 여러 자식에게 말하기를,

"나는 일어나지 못한다."

고 하셨는데, 반야半夜에 이르러서 편안히 주무시는 모습이 평상시와 같았으니, 모든 자식이 그 병환이 차도가 있

음을 생각하였는데, 17일 새벽에 이르러서 갑자기 돌아가셨으니, 향년享年이 48년이었다.

그날에 가친께서는 서강西江에 이르렀고 이珥 또한 부친을 모시고 이르렀으며, 행장行裝의 가운데에 있는 유기

鍮器(놋그릇)가 모두 붉었으니, 사람들은 모두 괴이하게 여겼다. 그리고 조금 있다가 어머니께서 돌아가셨다는 소

8 조운漕運: 현물로 받아들인 각 지방의 조세를 서울까지 배로 운반하던 일, 또는 그런 제도. 내륙의 수로를 이용하는 수운 또는 참운站運과 바다를 이용하는 해운이 있다.

9 관서關西: 마천령의 서쪽 지방. 평안도와 황해도 북부 지역을 이르는 말이다.

식을 들었다.

어머니께서는 평소 묵적墨跡이 특이하였으니, 7세에 안견安堅의 그림을 모방하였는데, 드디어 산수도山水圖를 그렸으니, 지극히 기묘하였고, 또한 포도를 그렸는데 모두 세상에서 흉내 낼 수 없는 것이며, 모사模寫한 병풍과 족자는 세상에 전하는 것이 많다.

慈堂以弘治甲子冬十月二十九日。生于臨瀛。嘉靖壬午。適家君。甲申。至漢城。其後或歸臨瀛。或居蓬坪地名辛丑。還漢城庚

戌夏。家君拜水運判官。辛亥春。遷于三淸洞寓舍。其夏。家君以漕運事向關西。子瑢,珥陪行。是時。慈堂送簡于水店也。必涕泣而

書。人皆罔知其意。五月。漕運旣畢。家君乘船向京。未到而慈堂疾病。纔二三日。便語諸息曰。吾不能起矣。至夜半。安寢如常。諸息

慮其差病。及十七日甲辰曉。奄然而卒。享年四十八。其日家君至西江。珥亦陪至行裝中鍮器皆赤。人皆怪之。俄而聞喪。慈堂平

日墨迹異常。自七歲時。倣安堅所畫。遂作山水圖。極妙。又畫葡萄。皆世無能擬者。所模屛簇。盛傳于世

(역주: 홍산鴻山 전규호全圭鎬)

차
례

사임당의 초충도

此意靜無事
차 의 정 무 사

이 마음 고요하여 일 없는데,

閉門風景遲
폐 문 풍 경 지

문 닫고 사는 사람에게는 봄 풍경도 더디게 간다네.

10 권재지權載之: 자字는 덕흥德興이니, 4세에 시를 잘 읊었고, 관적官籍은 벼슬에 두었다. 우화羽化 초에 집을 강남에 짓고 쑥대 우거진 곳에서 편안한 듯하였으며, 매양 경승처를 만나면 하나의 아름다운 시구를 얻고 이연怡然히 홀로 웃으면서 귀중한 벼슬을 얻은 듯이 하였다. 당唐의 덕종조德宗朝에 지제고知制誥이고 원화元和 중에 동평장사同平章事를 역임했다.

11 옥대체玉臺體: 시법詩法에 이르기를, 옥대집玉臺集은 바로 서릉徐陵이 편 것이고, 한위漢魏와 육조六朝의 시詩에 모두 들어있다. 혹이 말하기를, '섬염纖艶한 시를 옥대체玉臺體이다.'라고 하나, 실상은 그렇지 않다.

柳條將白髮
석 조 장 백 발

버드나무 실가지는 백발이 되려고 하는데,

相對共垂絲
상 대 공 수 사

함께 늘어진 가지를 상대하여 본다네.

海岸畊殘雪　　해안에 남아있는 눈〔雪〕을 갈고,
해 안 경 잔 설

谿沙釣夕陽　　백사장에서 석양을 낚는다네.
계 사 조 석 양

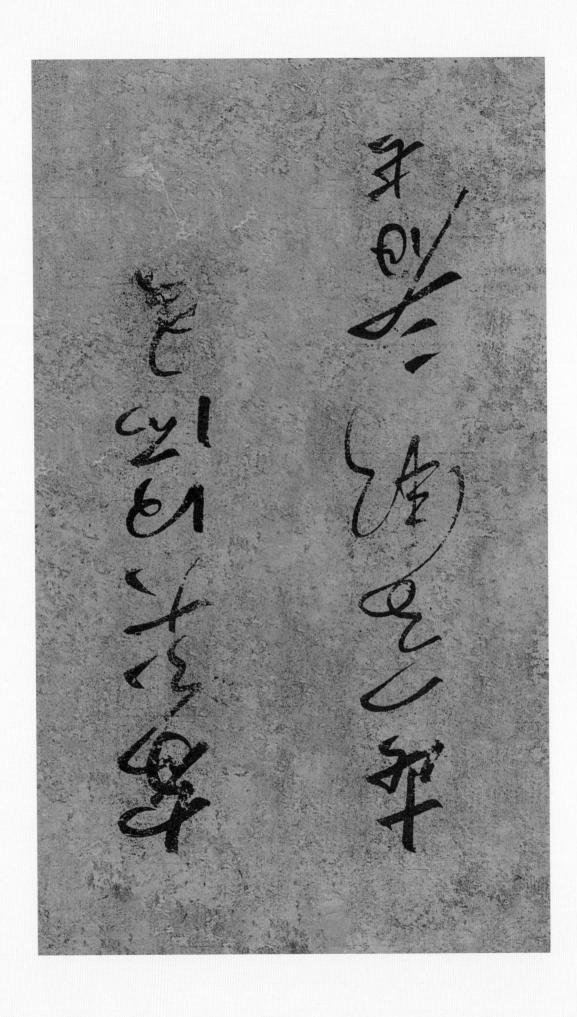

家貧何所有
가 빈 하 소 유

집이 가난하니 있는 것이 무엇인가!

春草漸看長
춘 초 점 간 장

봄풀이 점차 자라는 것을 본다네.

東林送客處 동림사는 손님 보내는 곳인데,
동 림 송 객 처

月出白猿啼 달 오르니 흰 원숭이가 우네.
월 출 백 원 제

12 이백李白: 중국 당나라의 시인(701~762). 자는 태백太白, 호는 청련거사靑蓮居士. 젊어서 여러 나라에 만유漫遊하고, 뒤에 출사出仕하였으나 안녹산의 난으로 유배되는 등 불우한 만년을 보냈다. 칠언 절구에 특히 뛰어났으며, 이별과 자연을 제재로 한 작품을 많이 남겼다. 현종과 양귀비의 모란연牧丹宴에서 취중에 〈청평조淸平調〉 3수를 지은 이야기가 유명하다. 시성詩聖 두보杜甫에 대하여 시선詩仙으로 칭하여진다. 시문집에《이태백시집》30권이 있다.

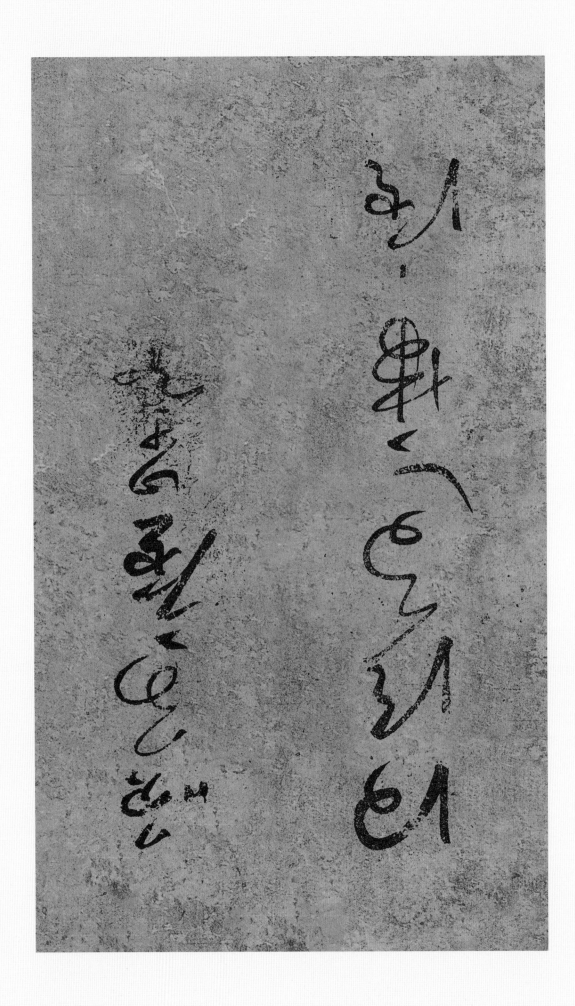

笑別廬山遠
소 별 려 산 원

멀리 여산에 가는 스님을 웃으며 이별하는데,

何須過虎谿
하 수 과 호 계

어찌 호계虎溪[13] 지나감을 기다립니까!

13 호계虎溪: 진晉나라 고승 혜원慧遠이 동림사東林寺에 있을 적에 손님을 전송할 때에도 호계虎溪를 건너
지 않았는데, 도잠陶潛과 육수정陸修靜이 방문했을 적에는 서로 의기투합한 나머지 그들을 전송하면서
호계를 건넜으므로, 세 사람이 크게 웃고 헤어졌다는 '호계삼소虎溪三笑'의 전설을 원용한 것이다.《蓮社
高賢傳 百二十三人傳》

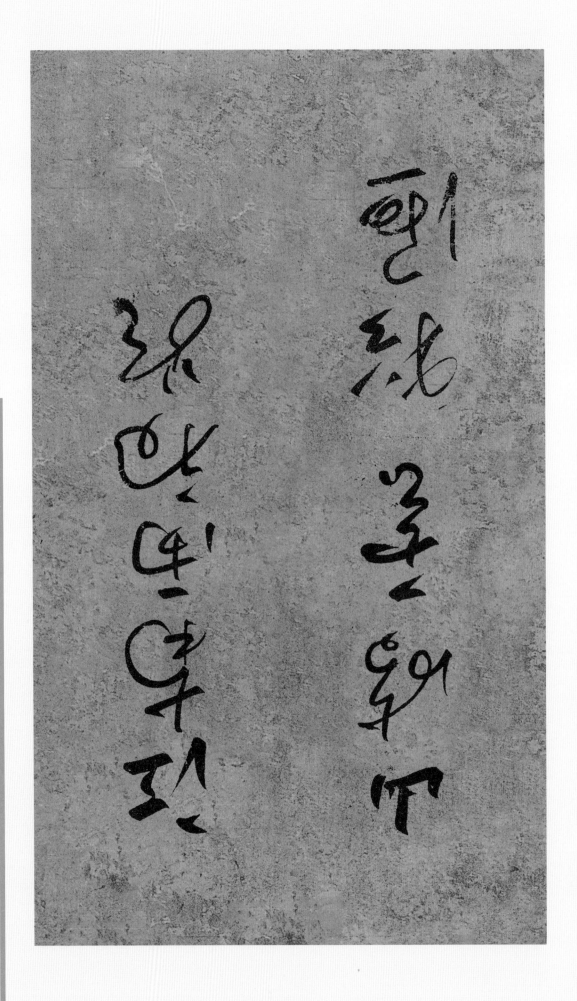

(思歸隱居)卜築 이루지 못함을 부끄러워함 14

江南雨初歇
강 남 우 초 헐

강남에 비 그쳤는데,

山暗雲猶濕
산 암 운 유 습

먹구름에 산은 어둡고 습한 것 같다네.

14 유별留別: 떠나는 사람이 머무는 사람에게 작별하는 것을 유별留別이라 한다.

未可動歸橈
미 가 동 귀 요

돌아가는 배 움직이지 않는데,

前溪風正急
전 계 풍 정 급

앞 시내엔 바람이 몰아친다네.

歸人乘野艇　　거룻배 타고 돌아가는 사람,
귀 인 승 야 정

帶月過江村　　달빛 아래서 강촌을 지나가네.
대 월 과 강 촌

15 한굉韓翃: 당나라 한굉韓翃이 지은 〈한궁곡漢宮曲〉이라는 오언절구이다. 《당음唐音》 권6에 실려 있다.
　　한굉은 대력십재자大曆十才子의 한 사람으로, 군평君平은 그의 자字이다.

正落寒潮水
정 락 한 조 수

차가운 조수의 수위 떨어질 때에,

相隨夜到門
상 수 야 도 문

깊은 밤에 문에 당도했다네.

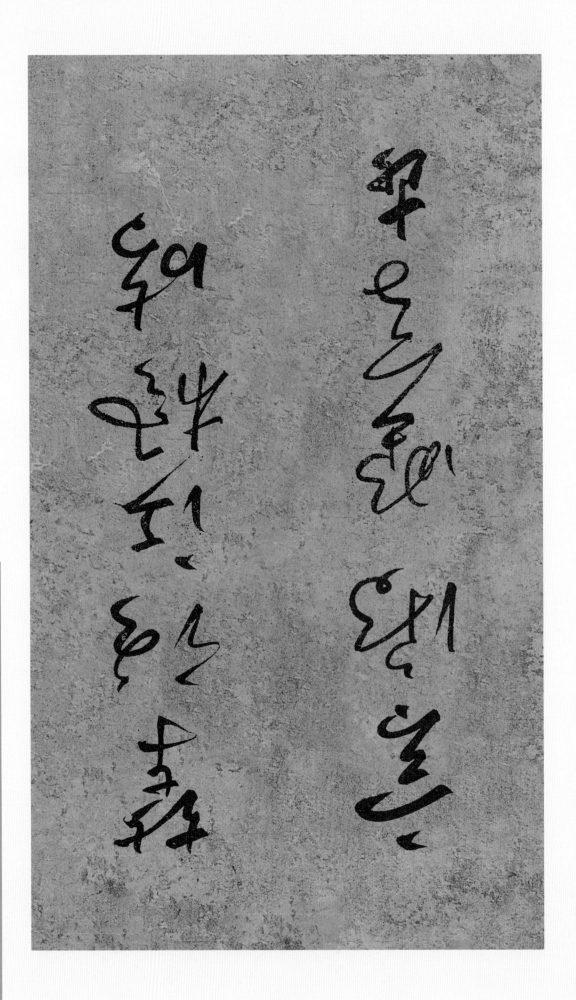

輦路江楓暗
연 로 강 풍 암

연로輦路[17]에 강가 단풍이 어두운데,

宮潮野草春
궁 조 야 초 춘

궁정에는 들풀이 나는 봄이라네.

16 사공서司空曙: 중국 중당의 시인. 인품이 결벽하여 권신과 가까이하지 않고 가난을 감수하였다고 한다. 전기錢起 등과 함께 '대력십재자大曆十才子'의 한 사람으로 꼽힌다. 시집 《사공문명시집司空文明詩集》이 있다.

17 연로輦路: 임금의 수레가 왕래하는 길.

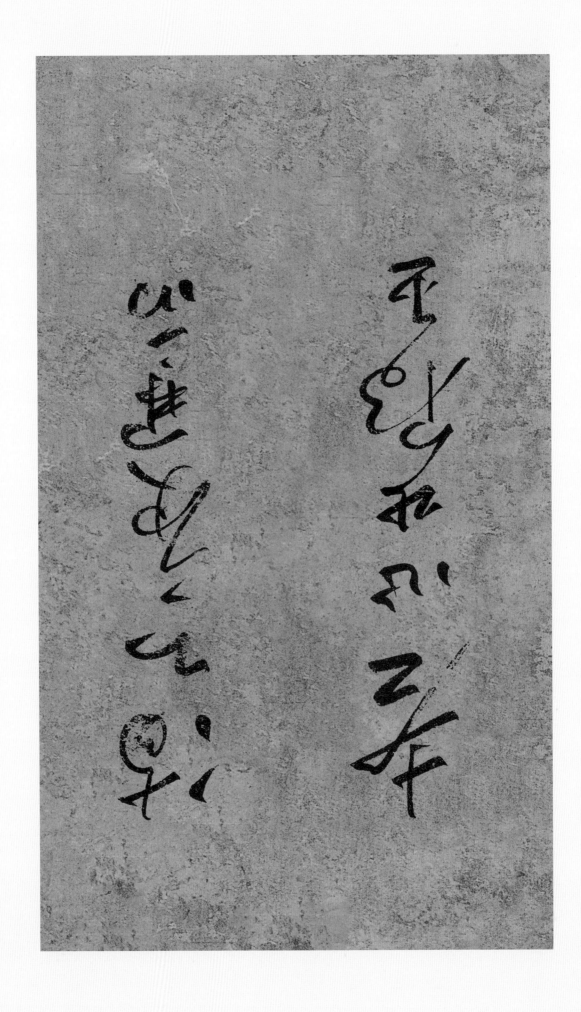

傷心庾開府
상 심 유 개 부

마음 상한 유개부庾開府[18]는,

老作北朝臣
노 작 북 조 신

늙어서 북조北朝의 신하 되었다오.

18 유개부庾開府: 남북조시대 북주北周의 유신庾信(513~581)으로, 벼슬이 개부의동삼사開府儀同三司에 이르
렀으므로 이렇게 불린다. 두보杜甫의 시 〈춘일억이백春日憶李白〉에 "청신하기는 유개부요, 준일하기는
포참군이라.〔淸新庾開府, 俊逸鮑參軍.〕"라고 언급된 것처럼, 유신 시의 풍격은 청신淸新하였다.

陶令日日醉
도 령 일 일 취

도령공陶令公(陶潛)이 날마다 취하여,

不知五柳春
부 지 오 류 춘

다섯 버드나무에 봄이 온 줄 모른다네.

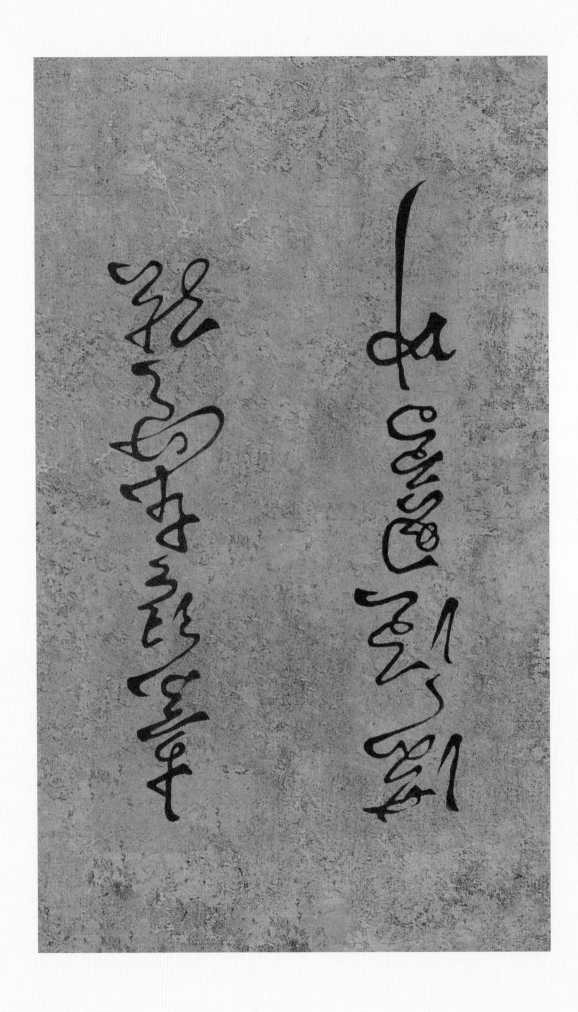

素琴本無絃
소 금 본 무 현

본래 줄 없는 거문고가 있었는데,

漉酒用葛巾
녹 주 용 갈 건

베수건으로 술을 걸렀다네.

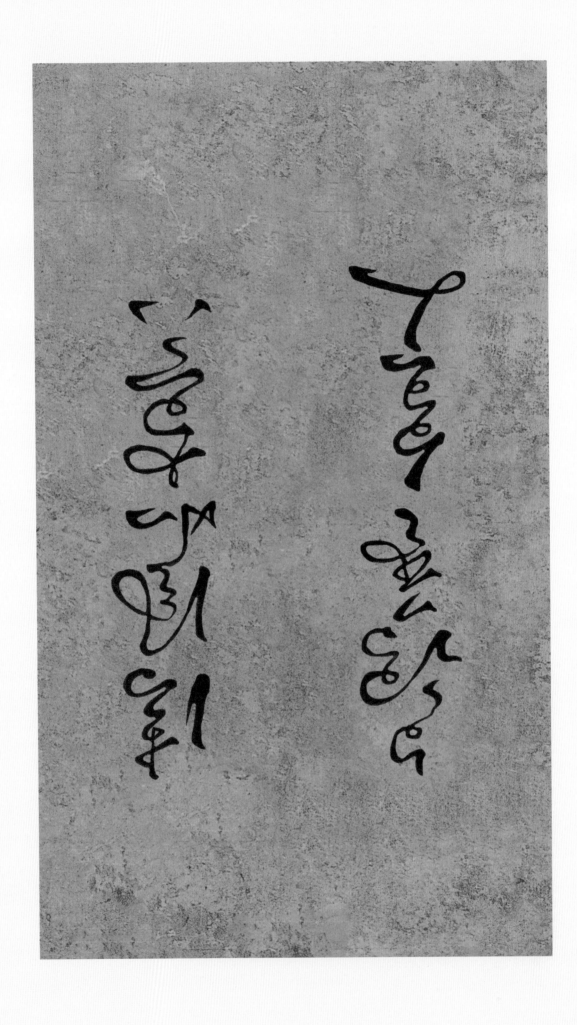

清風北窓下
청 풍 북 창 하

自謂羲皇人
자 위 희 황 인

맑은 바람 부는 북쪽 창 아래서

스스로 태곳적 사람이라 일컫는다네.

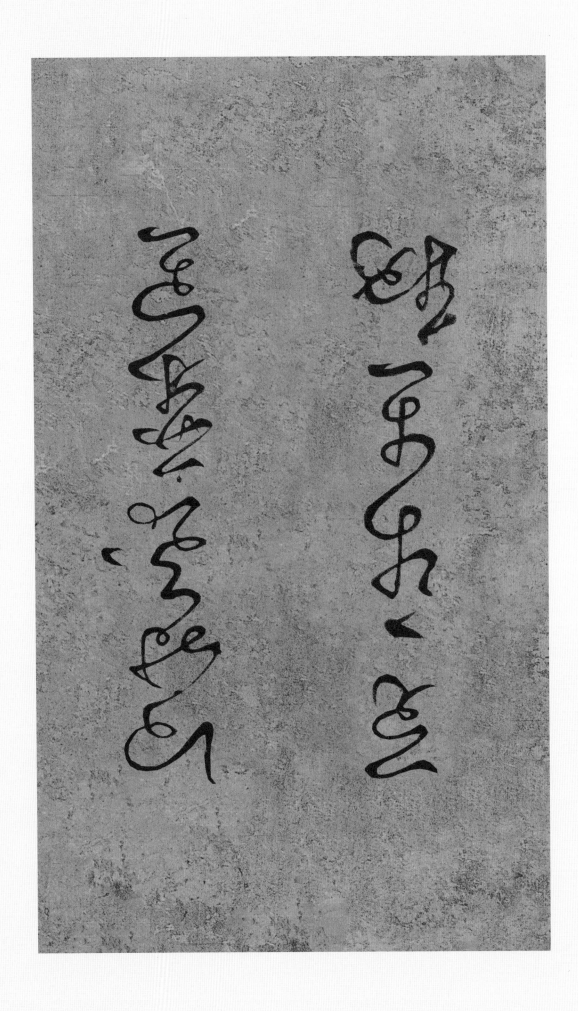

何時到溧里
하 시 도 율 리

어느 때에 율리에 이르러서,

一見平生親
일 견 평 생 친

평생 친한 이를 볼 수 있을까!

사임당의 초충도

이곳에는 사임당의 초서와 함께 초충도를 소개하고, 그 외의 그림과 발문跋文 등은 "신사임당의 학문과 예술"이라는 책에서 발췌하여 소개 하려고 한다.

맨드라미와 개구리

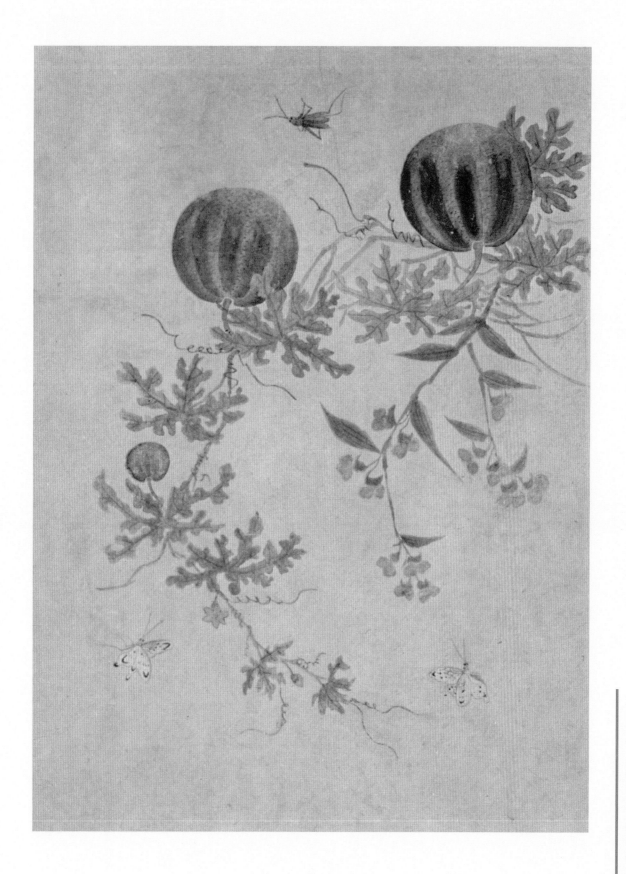

陳淳 花卉冊 瓜蟲

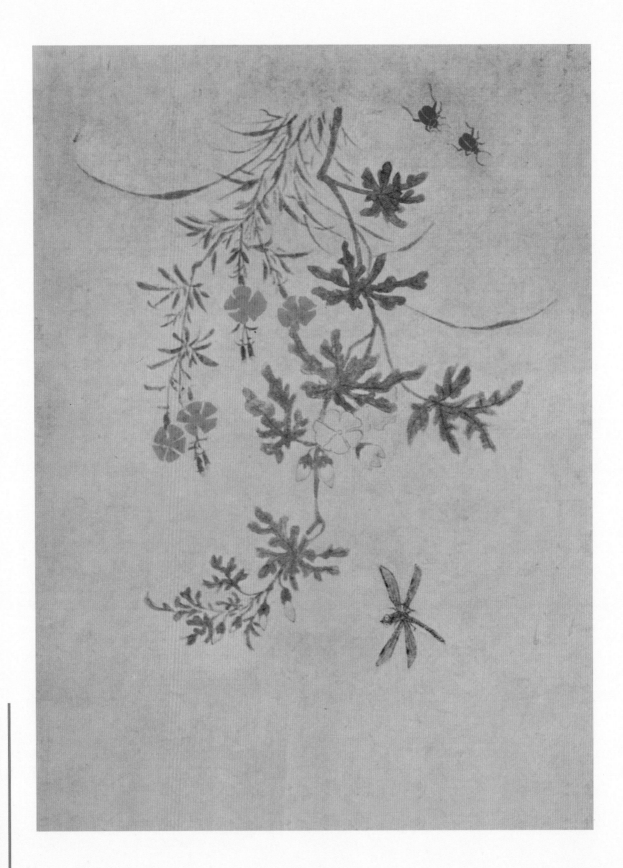

초충도(草蟲圖) 신사임당

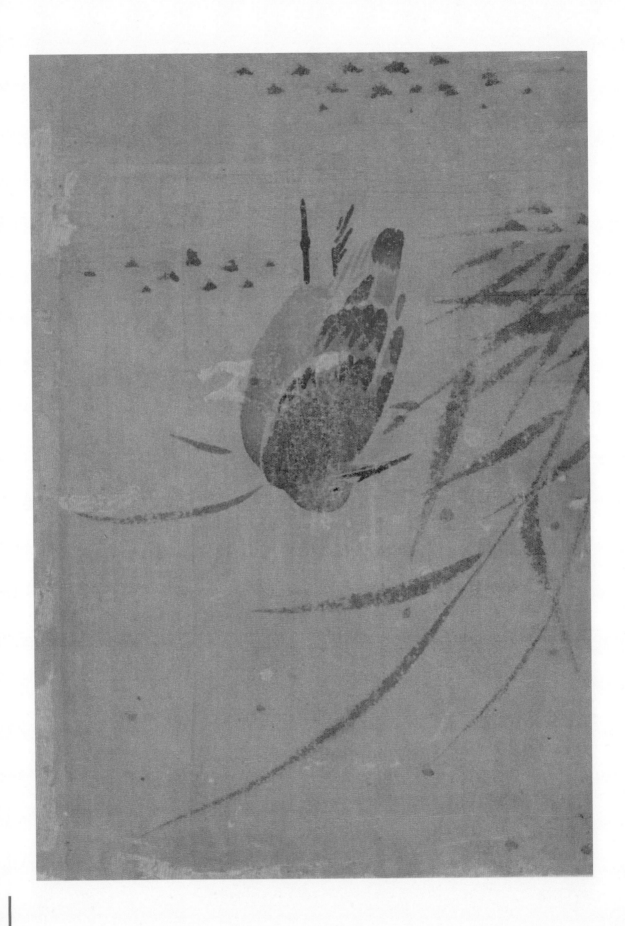

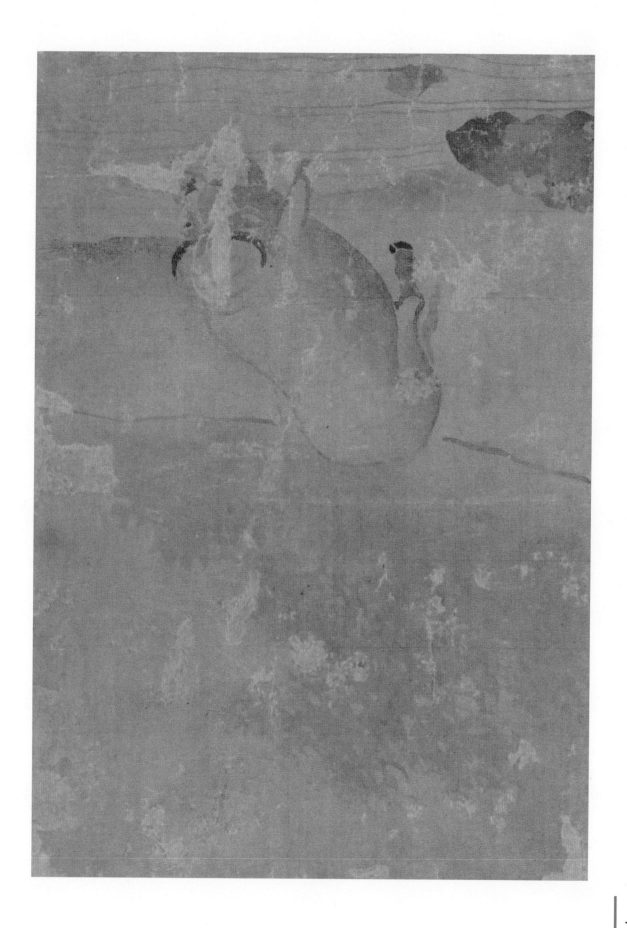

－명문당 서첩 19－

신사임당의 초서와 초충첩
申師任堂　　　草書　　　草蟲帖

초판 인쇄 : 2024년 3월 15일
초판 발행 : 2024년 3월 20일

편역자 : 전규호(全圭鎬)
발행자 : 김동구(金東求)
발행처 : 명문당(1923. 10. 1 창립)
서울시 종로구 윤보선길 61(안국동)
국민은행 006-01-0483-171
Tel　(영)733-3039, 734-4798, 733-4748
Fax　734-9209
Homepage : www.myungmundang.net
E-mail : mmdbook1@hanmail.net

등록 1977. 11. 19. 제 1~148호
ISBN 979-11-985856-4-6　93640

값 15,000원